藏在名画里的

中国艺术

一山水画一

毕然◎著

航空工业出版社

北京

内容提要

本书是一套提升孩子艺术鉴赏力的美学启蒙读物。全书共 5 册，包含中国名画里的动物、花鸟、人物、山水与风俗。全书用名画解读、画家有话说、藏在名画里的秘密、画里的故事等多种形式，让孩子充分感受中国画的画面美、颜色美、构图美，领略画作中呈现的社会风貌、社会百态、衣食住行、地理人文，感受画家精彩的艺术人生，在潜移默化中提升审美能力。

图书在版编目（CIP）数据

藏在名画里的中国艺术．山水画 / 毕然著．-- 北京：
航空工业出版社，2023.11
ISBN 978-7-5165-3507-3

Ⅰ．①藏… Ⅱ．①毕… Ⅲ．①山水画 - 鉴赏 - 中国 - 青
少年读物 Ⅳ．① J212.052

中国国家版本馆 CIP 数据核字（2023）第 186194 号

藏在名画里的中国艺术·山水画
Cangzai Minghuali de Zhongguo Yishu · Shanshuihua

———————————————————————————————

航空工业出版社出版发行
（北京市朝阳区京顺路 5 号曙光大厦 C 座四层　100028）
发行部电话：010-85672688　010-85672689

唐山楠萍印务有限公司印刷	全国各地新华书店经售
2023 年 11 月第 1 版	2023 年 11 月第 1 次印刷
开本：787×1092　1/16	字数：55 千字
印张：4	定价：200.00 元（全 5 册）

前言

"中国水墨画真玄妙，好看却看不懂。"

面对中国画，总能听到孩子发出这样的感慨。

的确，"看不懂"似乎渐渐成了艺术品的某种特性。成年人会选择睁一只眼闭一只眼地从中国画前溜过，但孩子们却会对着一幅中国画问出十万个为什么。

那么，让我们先来明确一个问题：中国画为什么叫国画？

中国画是中国人用毛笔和水墨画的画，是中国人创造出的有民族审美和民族性格的画。

早在三千多年前，老子就悟到"五色令人目盲"，这里"盲"是指眼花缭乱、无所适从的感觉。古代画家由此领会了真谛：杂即是乱，多就是少，要抛开那些绚丽无章的色彩，用墨色涵纳世间的千万色。由此，便有了所谓"墨分五色"，素雅、庄严的墨色中又有细腻而丰富的变化，水墨画应念而生。

因为中国人含蓄的性格，对宇宙、山川、情感等的艺术表现常会采用"借景抒情""托物言志"，寄情于山水、花鸟让众多中国古代画家沉迷其中，山水画、花鸟画应运而生。

了解了中国人的民族审美和性格，遮挡在中国画前面的神秘面纱就可以慢慢被掀开。

看中国画即是读历史。这一幅幅历尽沧桑、穿越时间劫难最终依然散发着艺术风骨的世间瑰宝，是中国古人艺术创作的结晶。

这套书精选四十幅传世中国名画，有写意、工笔、兼工带写；有动物、花鸟、山水、人物和风俗，每一幅画都蕴含着不凡的故事。

让我们一起打开这套书，从一幅幅画走进真实、气韵生动的中国人的精神世界，感知长风浩荡的中国传统文化，感受古人丰富的内涵及气韵在方寸之间流转。

目录

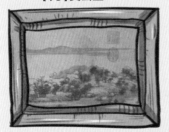
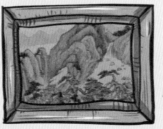
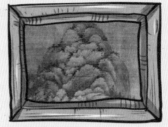
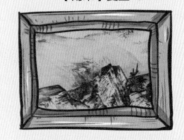

辋川图

诗佛王维绘制的诗意图景

【唐】王维 作

绢本，设色，纵30.8厘米，横438厘米

美国弗利尔美术馆藏（郭忠恕摹本）

唐代大诗人王维，

诗、书、画、琴、禅无不精通。

他的诗意之居——**辋川**，

是**士大夫**所向往的**"神境"**。

顺着画家的画笔，

在葱茏的山水间，

一场千年前的**现场音乐会**，

正在进行，

你听，王维在林间的弹唱，

赛得过当下任何一位**流量明星**。

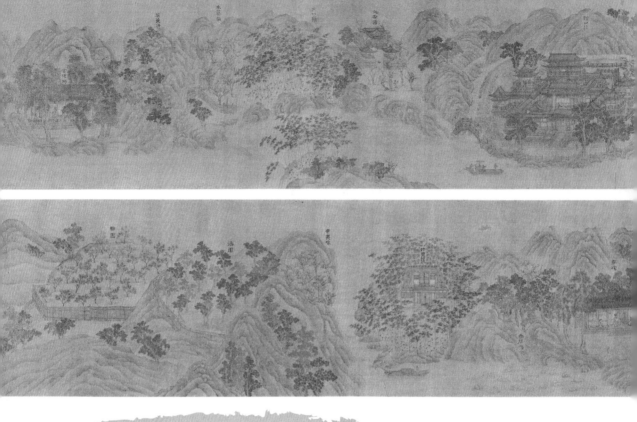

这里，是属于我的世外桃源！

《辋川图》是王维晚年隐居在辋川时，在山上的清源寺壁上所作的单幅画，共绘辋川二十景：孟城坳、华子冈、文杏馆、斤竹岭、鹿柴、木兰柴、茱萸畔、宫槐陌、临湖亭、南垞、歆湖、柳浪、栾家濑、金屑泉、白石滩、北垞、竹里馆、辛夷坞、漆园、椒园等。后来，清源寺圮毁，此画也就荡然无存，我们现在所见到的都是后人的临摹本。

宋朝是《辋川图》被临摹的第一个高峰期，且摹本多是青绿设色本。在众摹本中，郭忠恕的摹本被公认最能复原王维的笔墨意趣。

我们以美国弗利尔美术馆藏的郭忠恕摹本为例，画面以别墅为主体与中心，向外展开。

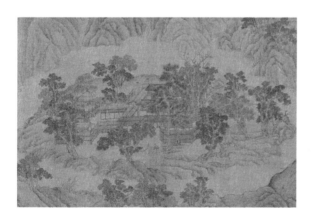

开卷从山口进入，正见一座林木环绕的宅院，院内有人正在洒扫庭除。放眼望去，几座连绵起伏的小山围在一起，坳背的山冈是华子冈，山势高峻，青松森绿，树木葱茏的山岗寂静幽雅。

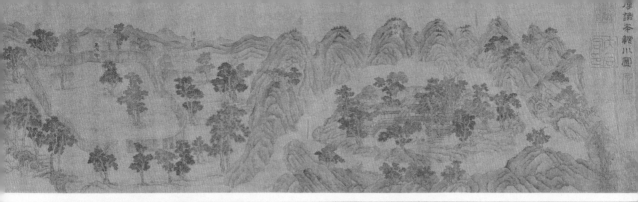

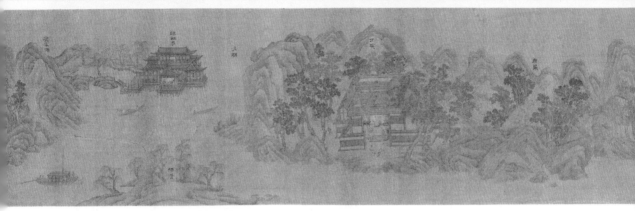

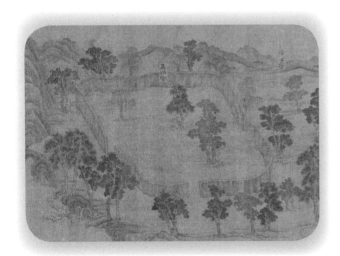

走过山冈，孟城坳的古木和枯柳显得萧瑟而凄婉，山谷低地残存一座古城，空空如也。空城旁有条河，河上有渔夫撑篙行船，一座小桥上，行人正低头经过。

小桥通往的是辋口庄，背冈面谷的地形风水宜于建造房屋，门前流淌着辋水，河中船艘往来，亭台楼阁建筑精美，气派非凡，这里即是诗人王维的居寓之所。

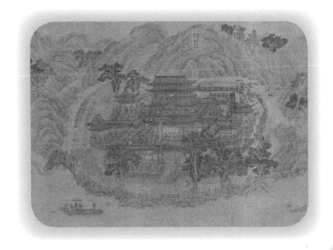

一座精致的小桥，自然引入杏花萦绕的文杏馆，此馆用银杏、香茅等名贵珍稀的材料修建而成。馆旁崇岭叠起，青岭翠竹耸立，这就是斤竹岭，一条小径通往山岚，翠竹掩映，曲径通幽。

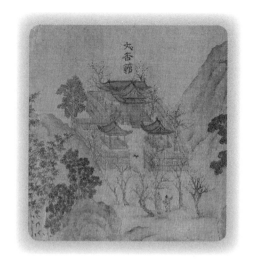

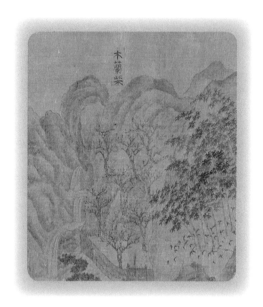

沿着潺潺小溪，通往木兰柴，此处因种着馥郁的木兰花而得名。秋山收敛落日的余晖，傍晚的山林雾气氤氲，倦飞的鸟儿鼓动着翠羽，鸣叫着互相追逐，转瞬间遁入山林。

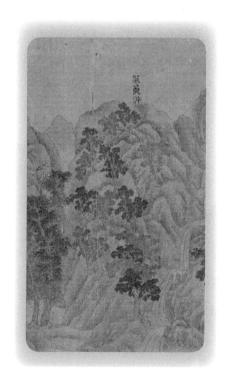

木兰柴附近是一片红绿色彩映衬鲜明的茱萸田地，溪流之源的山冈，与斤竹岭对峙，叫"茱萸畔"。茱萸是一种常绿、香气四溢的植物，佩戴茱萸是古代重阳节风俗之一，重阳节前后恰是茱萸果实成熟的季节。

翻过茱萸畔，有一条小路，小路两旁根深叶茂的大槐树枝繁叶茂，状如华盖，浓荫蔽日。在宫槐陌的庭宅里，住客的读书、吟唱声在苍翠树影中回荡。

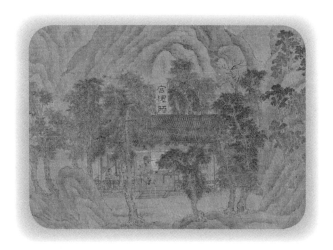

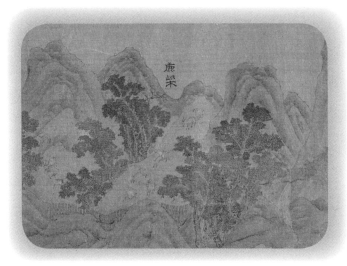

在宫槐陌附近的登冈岭，有一座村寨，寨主人养了许多梅花鹿，得名"鹿柴"。空荡的山谷中散乱的花鹿在山坡上悠闲地停停走走，落日的余晖穿过枝叶的缝隙，斑驳地洒在林地深处及绿色青苔上。

鹿柴山冈旁为南垞，参天大树旁的庭院工整，有人正在门前忙碌着。

南垞右临通向辋川的欹（qī）湖，湖中有座临湖亭，建构精美，亭子四周种满荷花，此处是欣赏湖光山色的绝佳去处，有人正在亭中对饮倾谈，弈棋饮酒；有人登高远眺，羽扇儒冠。临湖亭的对面是柳浪，因沿湖堤岸上种满柳树而得名。

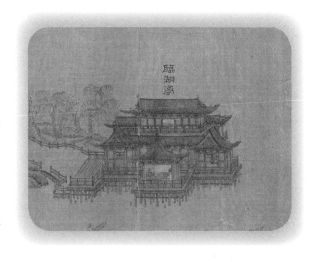

临湖亭旁的山岗，是山涧浅滩栾家濑，此处水流湍急，水鸟随处可见。险滩旁的山峦挂有一道清泉，名为"金屑泉"，泉水清澈甘洌，是王维居所的日常用水，水流滔滔，汇入湖中，湖面上三艘舟渡从不同方向驶来。

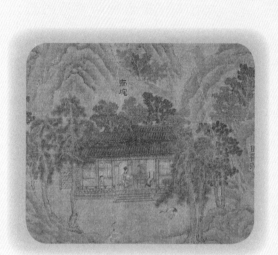

在山冈连绵处是北垞，敞开院门的庭院，一位绿衣女子对着红色的案几，也许在等远归的人吧？门前家禽水鸟悠闲自得地踱着步。林木密集，峭壁陡立，峭壁下湖石兀立，即是白石滩。

沿山溪上行，一派青葱翠竹环绕，竹里馆就在此处，这是诗人抚琴吟唱的幽居。有船泊在岸边，岸边的人与船上的人正在打招呼。

一条河隔开了竹里馆与山势陡峭的辛夷坞，山间的空地长满大片辛夷，花开静美，王维常与好友在这里赏花漫步。

辋川在何处？
辋川位于陕西省蓝田县（产玉石的地方）。"辋"是车辋辘的意思，"川"代表河流，是说那个地方河流、小溪的形状像车辋辘一样。

辛夷坞附近的山峦是一座漆园，园子栽满了漆树。紧邻漆园的是一座椒园，平缓的坡地上种满了花椒。低缓的山峦层层绵延渐渐淡出画卷，至此辋川二十景游尽。

画家有话说

我 是王维。

我一直认为自己是个画家，却总是被你们纳入诗人的圈子。听说，你们还给我立了好多人设，说我是画家中写诗最厉害的，是诗人圈里最有天赋的演奏家，还是官员中最能参禅打坐的……

不过，谁也不能将我的多面性表达得淋漓尽致。

我出身太原王氏，从小就表现出出众的天姿。后来，我离家赴京赶考，因为同时精通写诗、作画和音乐，在京城很受欢迎。后来顺利中了进士，担任太丞乐。官场的沉浮、

动荡的社会，让我倍感疲惫。

直到发现了辋川这个地方。我喜欢这里，辋水清澈，波纹回旋如同车轮边框。于是我把家迁到这里，以银杏木为梁，以晾干的香茅草敷在屋顶上，盖了一座充满诗意的文杏馆。

等整个别业设计、修建完成后，我的好友裴迪和我在这水绕山环、风景如画的世界里弹琴赋诗。我们一唱一和，为辋川的二十景，各写了一首五言绝句，共四十首集成了《辋川集》。

我的母亲去世后，我上表将她辋川的居所改为清源寺。后来，我登上清源寺，在佛音袅袅中看着绿树掩映中的蓝田美景，兴致所起，就在寺庙的墙壁上绘制了一幅《辋川图》。

据说，后来清源寺被烧毁，《辋川图》也化为灰烬。所幸后世我的粉丝们临摹了这幅图，才让它能千古流传。

藏在名画里的秘密

全画采用叙事性的连景处理法，符合人们浏览山水画的观赏需求。表现形式不同于单幅平远、高远等山水样式，也非传统的分景式册页，是诗人画家创造的一种新颖的山水画形式，呈现出画家在田园生活中寄情山水、自我修炼的悟道历程。

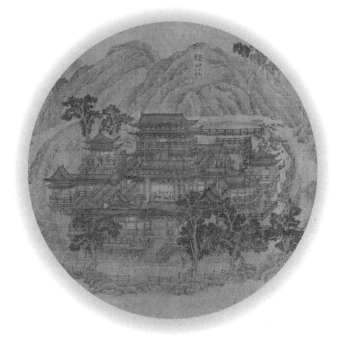

此画采用中国画传统的散点透视法及向下俯视的视角，呈现山峦起伏，绿树掩映中的屋舍和人物，形成天人合一的艺术美感。

线条劲爽坚挺，用笔气势雄壮，一丝不苟，行笔着墨如同春蚕吐丝、秋虫蚀木，呈现出王维青绿山水的笔触特点。

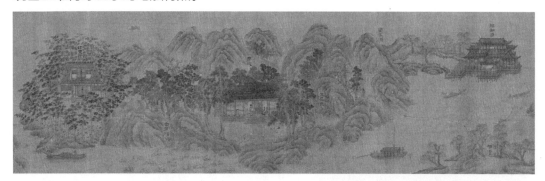

山石多用线勾勒，无皴笔，呈现早期山水画稚拙和图式化倾向。

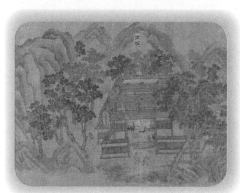

房屋整体上用赭色染成，门窗、檐廊等装饰建筑用青色、红色等鲜艳色彩点缀；染赭色后在石面受光处再罩以石青、石绿，使得画面显得凝重艳丽。屋舍楼阁刻画精细，与界画接近。

画里的故事——画到病除的《辋川图》

相传，宋朝词人秦观很有才气，但仕途坎坷，36 岁时中了进士，但一直没有得到朝廷重用。

39 岁那年夏天，秦观突然肠炎发作。他卧病于官邸中，虽然请医用药，但一直无法治愈，病情日重。这时，他的一位好友高符仲携带了一幅王维的画作《辋川图》来探望他，并对他说："看看王维的这幅画，可以治病呢！"秦观久闻《辋川图》的大名，一直无缘得见。第一次见此画的他大喜过望，立即叫来服侍自己的两个童子，将《辋川图》在床下展开，自己躺在病床上细细观赏。

他跟着画中精妙的笔触，仿佛置身辋川，遍览那里的每个角落。一时间，病痛、失意、忧虑仿佛都渐渐远去。几天后，沉浸于《辋川图》的秦观才慢慢回过神来，他的病竟然也渐渐好转。

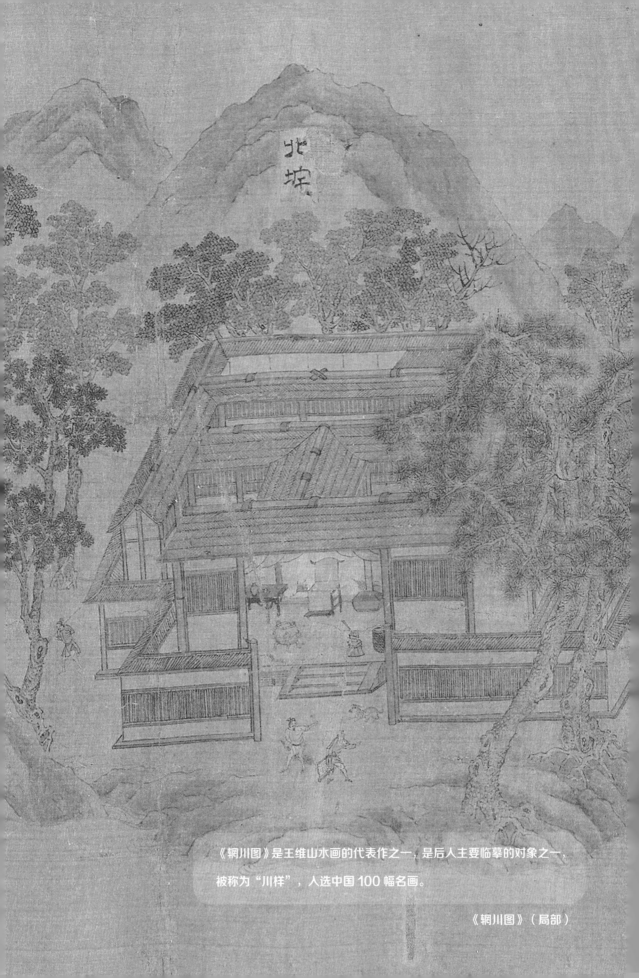

《辋川图》是王维山水画的代表作之一，是后人主要临摹的对象之一，被称为"川样"，入选中国 100 幅名画。

《辋川图》（局部）

秋山问道图

对着大山，我要问你的秘钥

【五代】巨然(传) 作

立轴，绢本，水墨，纵156.2厘米，横77.2厘米

台北故宫博物院藏

在画僧巨然的笔下，

向山问道是每一个中国文人的精神指征，

是山水之**言、象、意**的结合体。

在画家远近、高低、疏密、虚实、浓淡的笔墨中，

形成了山水画独特的语言模式。

静谧而高远，深幽而怡然，

仁者见山，智者见水，

展开这轴山水，跟随画家登高远望，

开启中国文人的**精神宝地**。

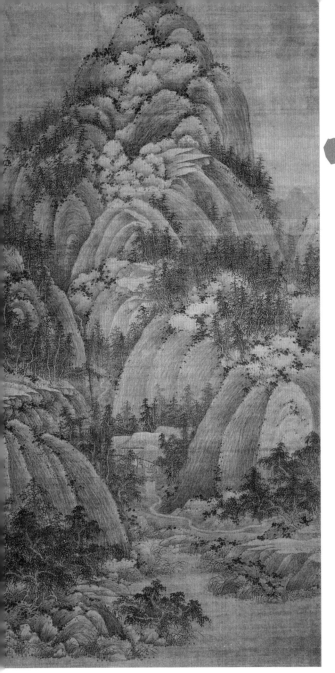

请跟随我，一起寻山问道。

在近乎一人高的绢本墨笔立轴画面上，迎面而来的是层层叠叠的山峦。居中的山顶高耸，几乎要溢出于画外。这山是典型的江南丘陵，土复石隐，圆润厚重，与北方石体坚硬嶙峋的画风完全不同。山上石块累累，成片的松柏郁郁葱葱。

半山腰处，一条小路自山间深谷蜿蜒而出，顺着山势往下，经过绿树环抱的草屋，然后消失在画卷右侧卧倒的矮树后。草屋外是一排密实整齐的栅栏，屋内有两人，依稀可见一人坐于蒲团之上居于主位，右边一人侧身而坐，两人似乎正在侃侃而谈。此时山高林密、万籁无声，正是谈禅论道的绝妙佳境，也是画名"秋山问道"的由来。

画面最下部有一汪清澈的溪水，两岸坡岸曲折，树木茂盛多姿，水边蒲草被微风吹得轻轻摇摆。

整个画面意境高妙悠远，境界清幽。

画家采用自己偏爱的竖轴画高山大岭、层崖深树。整幅画采用全景式构图，全图无款，画上有乾隆御览之宝、嘉庆御览之宝、三希堂精鉴玺、宜子孙、宝笈三编、蔡京珍玩（墨印）等印，画名"秋山问道图"是后人所加。

画家有话说

我是巨然。

我是一个以画为生命的僧人。

我的师傅是南派山水画开山鼻祖董源。在学画的过程中，最让我佩服的是他惊人的观察力和对绘画的执着。在他的引导下，我醉心山水，画得有声有色。

我曾经是南唐后主翰林院里的一个宫廷画师。如果不是仰慕后主的才情，我不会一直屈身于宫廷之中。宫廷于我而言如同牢笼，我对过于工整细致的花鸟画了无兴趣。

后来国破家亡，我拒绝在宋朝做官，决绝选择削发为僧。离开了纷争的俗世生活，我要往想去的地方走，在宏大诗意的山水间思索人生的要义，洗清尘世的俗气。

每每回到秋日的山间，我都会顿感神清气爽。自由地出入山水之间，与飞鸟、游鱼为伴，看清澈的泉水如同自肝脾间潺潺流出，天机自生、物我两忘，高情远致自来。这种天人合一的境界，只有亲近山水时才能达到。

因为经常在寺院、大山中修行，我的画似乎自带着一丝别样的感觉。后来有人说是那是一种"仙气"。

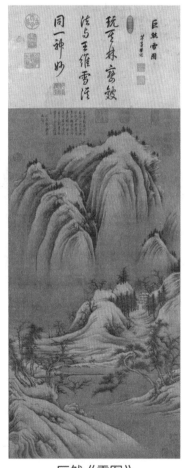

巨然《雪图》

于是，我挥笔画下自己的感受，面对山林的恬情和生命追问，我愿意用一生去追寻。

画面居中的一座主峰矗立，形成"巨碑式"，而画中三边角留白透气，属于五代宋初的典型构图法。山水布景有平远的特点，兼有高远的气质。讲究结构，善于细节处理，以景之"真"添景之"趣"。

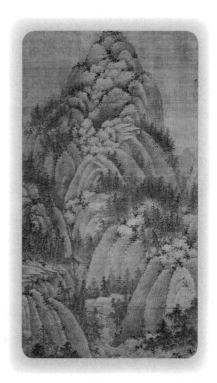

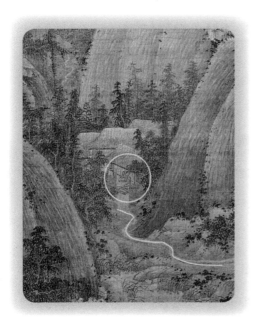

不同视角看到的是不同层次

画面实以人物为中心，主人公被安排在画面正中心轴的位置，表达画者回归自然、返本归真的精神，并在山间画有代表修炼的巍峨殿宇，小径回旋式上升，显示着求道修行的决心和毅力。

画僧参禅，将禅理用水墨技法带入画中，用淡墨长线画山，用浓墨短线画树，浓墨、破墨点苔，使得笔下的山石树木显现出江南烟岚湿润的气象及山川旷达高远之境。

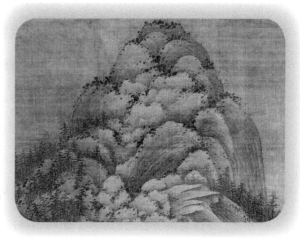

山用淡墨长披麻皴，画出土多石少的浑厚质感。

山头转折处重叠了块块卵石（即矾头），不加皴笔，只用水墨烘染。以破笔焦墨点苔，点得沉着利落，使山的气势更加空灵悠远。

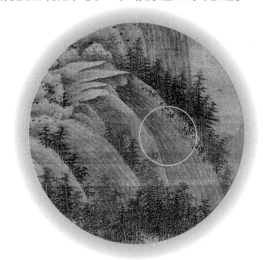 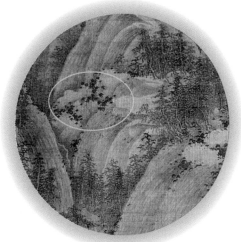

披麻皴　　　　　　　　　　　　　　　　浓墨点苔

画面下部有几排小密林，随山势走向渐次推向主峰。树木在画面中的分布，聚散相宜，主次分明，随着山势呈现连贯性的"S"形。

树木破除山石轮廓交界处所造成的刺眼夹角，在山体长而平缓的轮廓边缘安排树木，可增加层次，并打破轮廓线的重复感和单调感。

倒卧在水边的这棵树，姿态婆娑，却在画面中起着决定全局的重要作用，支撑全图的重心。这棵树在画面中的经营位置是关键，使得主峰稳定而和谐，并呼应近处的左右树丛，将曲折变化的涧边碎石表现得丰富而有层次。

画里的故事——以画治愈伤痛

北宋开宝八年（975年），宋太祖赵匡胤灭南唐，后主李煜被掳往汴京，也就是如今的河南开封。南唐翰林图画院随之解体，不少画院的画家被胁迫到汴京，在宋朝的翰林图画院里供职，如徐崇嗣、董羽等人。

"我绝不会为宋朝廷作画。"倔强的巨然对南唐忠心耿耿，他不愿意为宋朝做事。他追随李煜，来到汴京，但为了生存，不得已只得选择出家，当了和尚，每日在开宝寺念经诵佛。

国破家亡的伤痛，巨然认为唯有画画才可以治愈。因此，他全身心地投入到绘画中去，将江南蒙蒙烟雨气息与北方粗犷雄浑之意融合在一起，开创了一种新画风，这为他后来取得巨大成就奠定了基础。

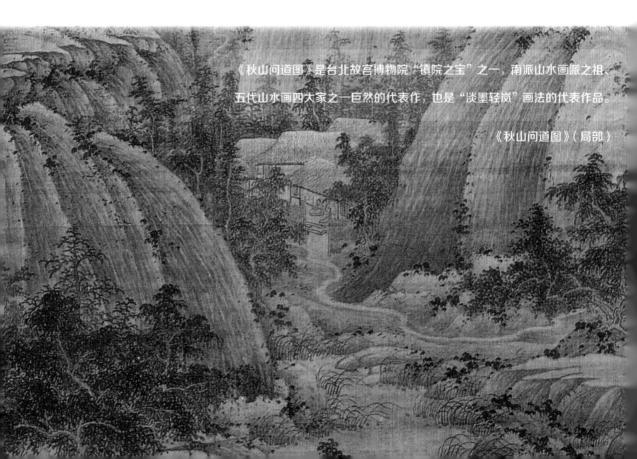

《秋山问道图》是台北故宫博物院"镇院之宝"之一，南派山水画派之祖、五代山水画四大家之一巨然的代表作，也是"淡墨轻岚"画法的代表作品。

《秋山问道图》（局部）

千里江山图

十八岁少年笔下宋代版的"航拍中国"

【北宋】王希孟 作

绢本，青绿设色，纵51.5厘米，横1191.5厘米

北京故宫博物院藏

这是一个少年用堪比黄金的**矿物颜料**，

用一生中最旺盛的才情，

层层叠叠附着绘制的千年未褪色的**大宋江山**，

犹如宋朝版的**航拍中国**。

天才少年王希孟，出道即巅峰，

一生只为此画而来。

让我们一起走进这幅世界上**最长、最贵、最古老**的画中，

看看这个十八岁少年如何用**"三远"法**，

勾勒出这幅全景山水画——千里江山图。

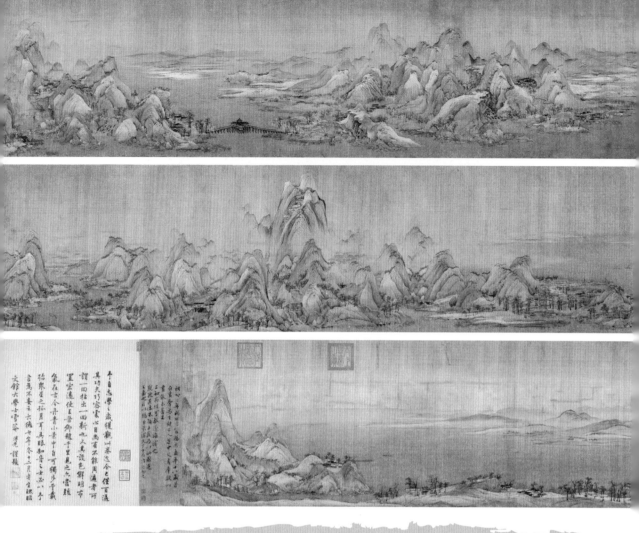

胸中有丘壑，才能感受千里江山的壮阔。我是你们的导游——王希孟。

此画卷长约 12 米，比两幅《清明上河图》加起来还要长。

虽历经千年，但它不仅"青绿妩媚"，还"层林尽染"，熠熠生辉。

这幅画以长卷形式，自右向左，群山绵延，江河浩渺，在山间、堤岸间，亭台楼阁、茅居村舍穿插其间，水磨长桥架于江面，河里有行船，船上有渔翁，路上有行旅、天上有飞鸟。长卷铺展，画中的江山鲜活生动。形态各异的山石树木，随便截取一帧都好看。画里的每一座山、谷、丘、水都有着不同的模样。

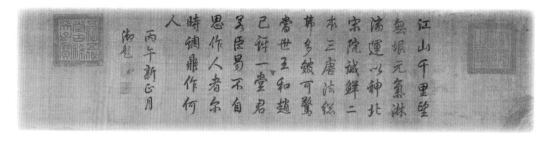

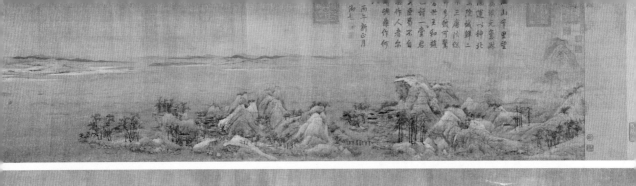

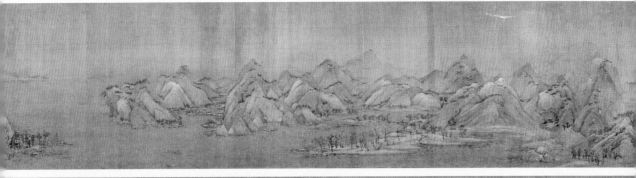

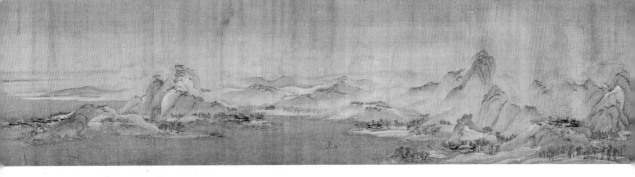

开卷即见一座山峰直插云霄。丘陵绵延，其中散落着亭台舞榭、村庄农舍，树木点缀在山峦中，形成疏密有致的节奏感。山峦延伸出低缓的丘陵，从堤岸边隔水相望，绿水轻漾，河对岸群峰叠嶂，静谧的山村掩映在绿意中。

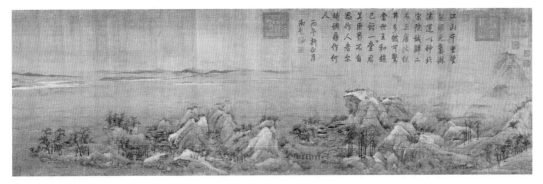

青绿的堤岸边，有七八艘船泊正整装待发，绿波中的一条小船正驶向另一彼岸。登上岸，却见山峦起伏，向左回旋，山似乎比赛似的愈生愈密，一座座山峰比着个子似的愈升愈高，深山密林中隐隐可见农舍人家；四叠瀑布泉发出"哗哗"的声响，二层瀑布

下的水潭旁，有座简易的草庐，有人正在庐内悠闲地喝茶。

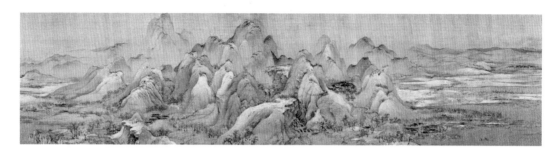

　　一座亭桥横渡两岸，结构精巧，亭桥有上中下三层，中间那层似乎挂着蓝色的帷幔，依稀可见有人在亭间眺望。远眺烟波浩渺，近观波光粼粼。

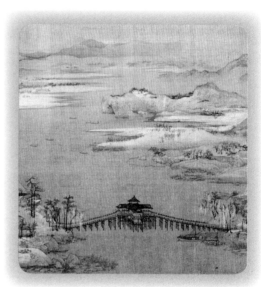

　　过桥后，山路回旋，有的平坦，有的崎岖，从迂回的山路走向江边，驾一艘小船来到对岸，农舍林木错落，行人惬意而淡然。

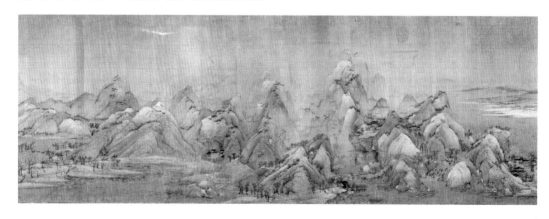

随着画卷徐徐展开，就如同在翻山越岭、跋山涉水中且行且赏。当走到画面的最末端时，又出现了一座高耸的山峰，仿佛与开卷的山峰首尾呼应，似乎预示着，人生是否应该在最精彩的时候落幕？

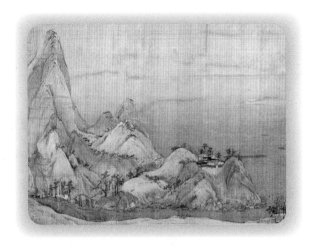

横向移动的视点可以在画中灵活地游走，让你在观赏时有一种自由的视觉体验，体现了"咫尺千里"的画中游。

这幅画自完成后便深得宋徽宗的喜爱，先后被北宋宰相蔡京、元代溥光和尚收藏，卷后有二人的两处跋。后来这幅画又被清代文人梁清标收藏，其间又辗转到了乾隆皇帝的御书房。末代皇帝溥仪出宫时，携出该画卷。后来不知什么原因，《千里江山图》流落民间，后由国家购回，藏于北京故宫博物院。

画家有话说

我是王希孟。

在你们熟知的画作《千里江山图》中，当时的宰相蔡京在题跋中提到了一个名字"希孟"，那就是我。

年少时我进入北宋画院，成为宋徽宗的学生。后来我侍奉在宋徽宗左右，他慧眼独具，看了数次我上交的作业，认为我"其性可教"，于是便亲自向我传授笔墨技法。

十八岁那年，我决定要画出最美的江山长卷，用永不褪色的大宋江山图回报皇恩。

这次作画，我使用的青绿颜料由孔雀石、蓝铜、青金石、砗磲等多种珍贵矿石研磨提炼而成，成本昂贵、工序复杂，除非皇家画院，

一般人不可能足量随意使用。不过，有了皇帝的特许，我可以尽兴使用。一层层敷色的效果果然不同。有些颜料是我自己亲手研磨的，之前曾有太监告诫过我一些丹青颜料有微毒，一定要注意使用，我没有在意。连续半年，我夜以继日地作画，以至于胡须横生、形销骨立。也许是劳累过度，我时常感到头晕目眩，并开始咯血。

后来，我终于完成了画作。徽宗皇帝看后抑制不住惊喜大呼："果真天才少年！"

我感觉自己要燃烧了，如同画中钴蓝色的山头，燃烧着熊熊火焰。我对着那幅即将不再属于自己的画作笑了，也许我的生命仅为此画而来，为此而精彩。

藏在名画里的秘密

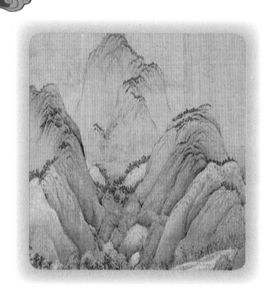

画家继承了隋唐以来青绿山水的表现手法，突出石青、石绿的厚重、苍翠的效果，使画面带有爽朗富丽的气质。画卷上有五层颜色：黑墨、嫩红、浅绿、绿、青色，全是用珍贵的矿石研磨制成的，至今还散发着耀眼的光芒。

这幅山水人物名篇，隐藏着250多个人，并为他们安排了丰富的日常活动。这些人里，有农人耕作，有渔夫捕鱼，有游人泛舟……显得真实自然，富有生活气息。

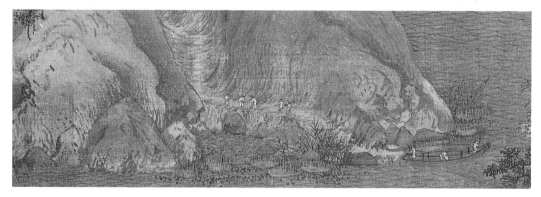

构图充分运用"平远、高远、深远"三远的结合，七组群山长短不一、疏密有致。众物皆合比例，透视、布置合理，充分展现了大自然的鬼斧神工：崇山峻岭、岗阜幽壑、飞瀑激流、树丛竹林，以及人类的创造：亭台水榭、寺观庄院、舟楫亭桥、村落水碾等，画面繁复而又融洽。

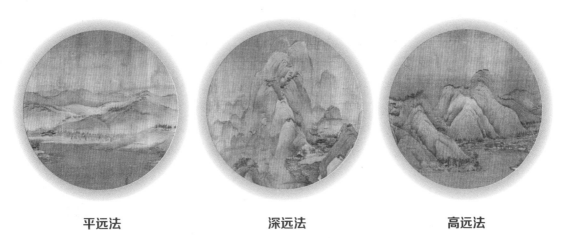

平远法　　　　　　　深远法　　　　　　　高远法

　　这幅十多米的画卷还具有长卷特有的多点透视的特点，画家将景致大致分为六部分，各个部分之间或用长桥连接，或用流水缀起，每部分相互独立却又相互关联，观画时让人感觉仿佛在画中游一般。

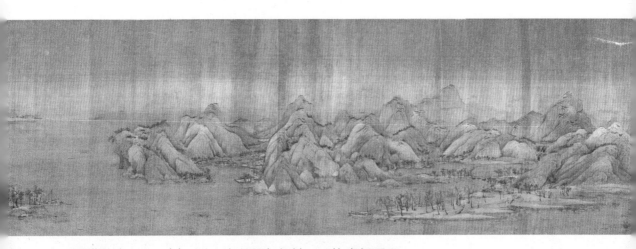

画中的水、天、树、石，先以墨色勾皴，后施青绿重彩。

用石青石绿
烘染山峦顶部，
显示青山叠翠。

以没骨法画树干，
用皴点画山坡，丰富了
青绿山水的表现力。

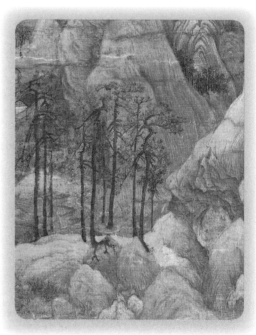

以披麻与斧劈皴相合，表现山石的肌理脉络和明暗变化。

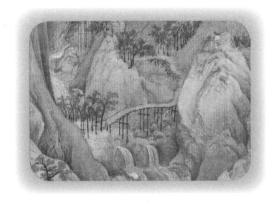

描绘山野路径，用的是皴线排叠。

画里的故事——天才画家之死

相传，王希孟在为《千里江山图》这幅画外出采风之时，发现贪官污吏横行，百姓生计艰难，社会风气败坏。

他回宫后，本以为可以直面皇上为民请命，可惜宋徽宗并没有接受他的谏言。

少年意气，遇此挫折，又岂会善罢甘休？

凭着一腔热血，王希孟又绘就了一幅《千里饿殍图》献给皇上。

宋徽宗虽然是个艺术家，也是王希孟的老师，但同时也是个政治家。他岂能不知道自己统治下民不聊生的情况？但这种事情能拿到台面上来说吗？追究起来，他这个做皇帝的岂不是最大的罪魁祸首？

一怒之下，他将王希孟赐死。

就这样，一代绘画天才，死于政治，死于他的老师之手。

没多久，金兵南下，王希孟笔下的千里江山，顿成战场。

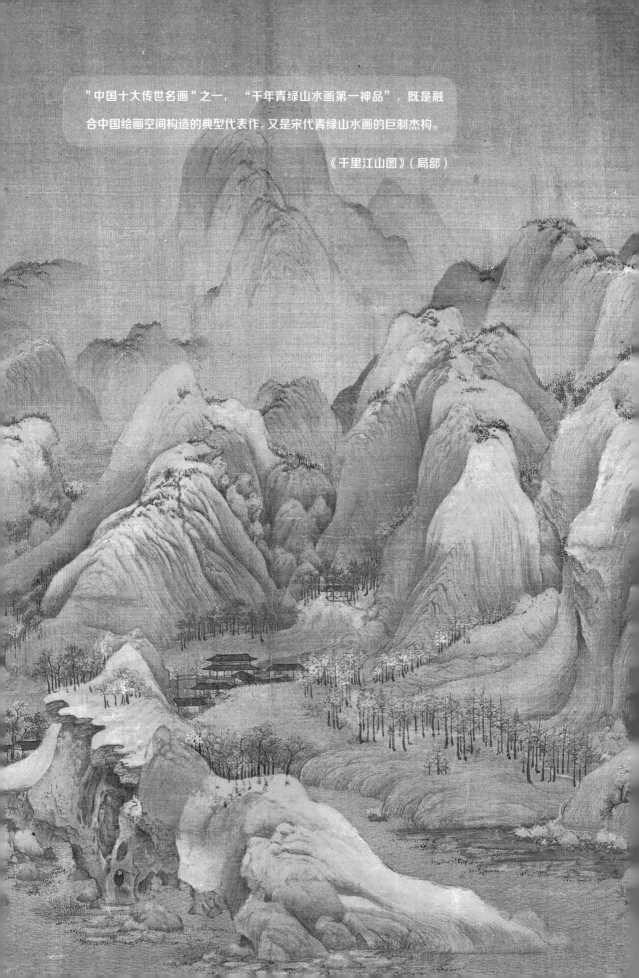

"中国十大传世名画"之一，"千年青绿山水画第一神品"，既是融合中国绘画空间构造的典型代表作，又是宋代青绿山水画的巨制杰构。

《千里江山图》（局部）

溪山清远图

听，一曲溪山挽唱

【南宋】夏圭 作

纸本，水墨，纵46.5厘米，横889.1厘米

台北故宫博物院藏

当把眼前的溪山移至画幅上，

画家把千年光阴凝成一瞬。

溪山徜徉，

看不到压抑残破的**半边山水之痕**，

时间慢慢消解着亡国的激愤和伤痛，

山溪流泻着**圆融的和解**与**理性的内省**。

生命的真相是什么？

画家以石缝中长出的那棵松，

用它**顽强的生命力**回答世人。

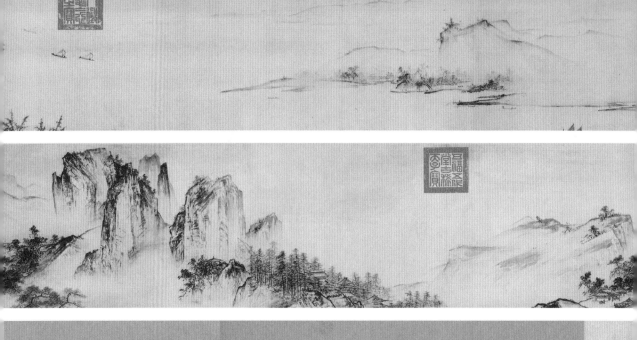

我就藏在这溪山画幅中，你能找到我吗？

此画由十张纸连缀拼接成，除第一张为 25 厘米，后九张均 96 厘米左右。虽然将之归为皇家院体画，但画面却体现了深远空灵的文人写意画的特点。

我们将长卷从右向左打开，江南山色空蒙、水光潋滟的秀美之景便徐徐展现在眼前。全画可分为三大段来欣赏。

开篇即夏圭独特的"夏半边"构图，近处峻峭的山石与远处半掩在云雾中的山峰相映成趣。随着画面的推进，一块用浓墨描绘的巨石陡然突起，旁边的隙缝中伸出一枝遒劲的松枝，显示出顽强的生命力。随着视线向远处移动，墨愈来愈淡，似乎置身于云雾水汽之中。继续向左，是一片浓墨疏皴渲染的大片山林和其间若隐若现的庙宇。庙宇前的小桥、持杖走过的文人、挑着扁担的货郎，好一派繁忙安乐的生活场景。山林上方有清朝乾隆皇帝的题诗。

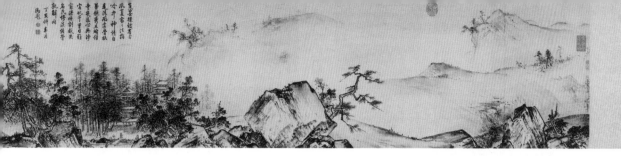

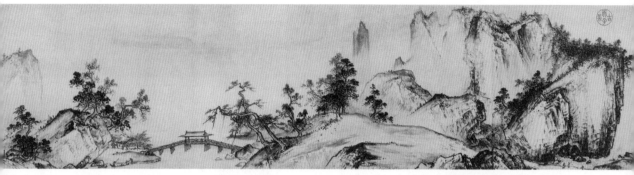

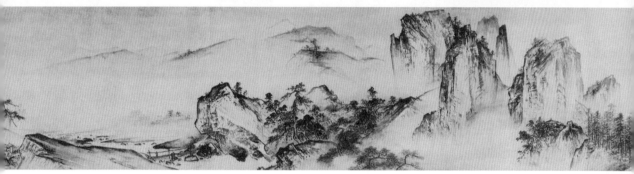

松林旁的一块巨石向左倾斜立于岸边，湖边停靠着三艘商船，行人下船，一人担着行李，一人手持长杖。对岸延伸出的沙滩，渔夫正在船上捕鱼，捕鱼的网架在水中。岸边一个骑着毛驴的人跟随着牵毛驴的人先后而行，向右边的茶亭惬意而去。水面上三艘小船从远方驶来，风鼓满船帆向岸边驶来。

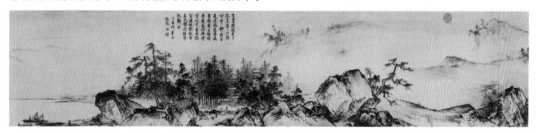

与水相隔的大山，高远处的岩石峭壁上茂密的树林将一座亭阁虚渺半掩；中景的山石与水岸形成起伏回旋的水湾，岸边有三人，有人正在岸边抚琴吟唱。

一座拱桥架于林木之中，山下有一观景亭，亭子里的人正在眺望湖光景色。

顺水而下，云水虚渺，一座陡峭的山峰赫然屹立，山峦起伏，山形变化多端，迷蒙

的云雾衬托远山。群山下烟岚雾霭，云烟聚合，水边的沙洲有一座竹桥将堤岸相连，渔民正从桥上经过，岸边一棵奇枝伸向水面，小船上有撑蒿的渔民。

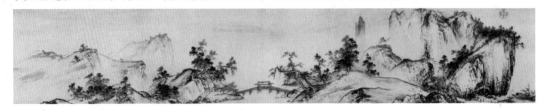

远山高悬，树木叠嶂，云雾流岚，寺庙亭台隐于其中。虚实动静，构成了一幅清远悠长的山水图景。

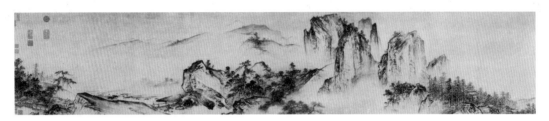

画家有话说

我是夏圭。

对于一个画师而言，能将自己的名字同画一起留下来，实属万幸。虽然历史似乎并不屑于花笔墨记录小人物，但如果你们在我的画中去寻找，不妨把我认作是上面的钓客、樵夫、行将离去的游子或刚刚归来的隐士。

我的画风与我的师傅兼好友马远有异曲同工之处，也被人合称作"马一角，夏半边"。因为我们的画笔常常不会描绘出山体的全貌，而喜欢以半边示人。

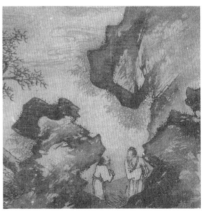

夏圭《夏圭真迹图》（局部）

为什么？

这或许与我们处于大宋的残山剩水间的压抑心境有关吧！曾经的千里江山最终只能在故人的画中追忆了。

我曾任南宋画院待诏，被皇帝赐予金带。

也许经历过国破家亡，对于生死进行过深刻的反省，如同人在繁华过后，突然安静下来，看山、看水已经失去想要占有整个山水的野心，而是要和山水自在相处。

尤其到了晚年，我已经不再愤怒，变得平和淡泊。我用浅墨描绘一株苍劲松树，从石缝中昂扬长出，虽然曾被人用刀斧砍断过，如同携带着苦痛伤痕的民众，但还是要继续顽强地生活！我一再地挥毫润笔，通过山水画的形式带你浏览各种不同生命的境遇。

藏在名画里的秘密

画面采取典型的"夏半边"式构图，取景以局部特写的方式，运用仰视、平视、俯视等不同角度取景，产生独特的空间结构。

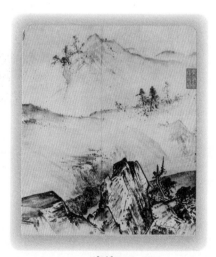

半边

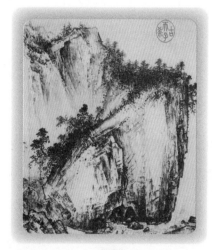

仰视

平视

俯视

画面采用上虚下实法，画卷下部的巨石、江岸、树木、楼阁、桥梁等以写实描绘：而画面上半部的远山烟云，则以清淡笔墨描绘，用大片留白表示江水、云雾。

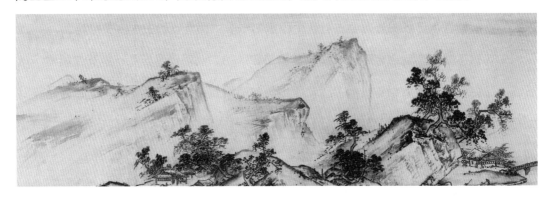

景物设置疏密得当，富有节奏感和韵律感，呈现"疏可驰马，密不通风"的艺术效果，显示了夏珪"转景换形，不袭畦径"的布局理念。

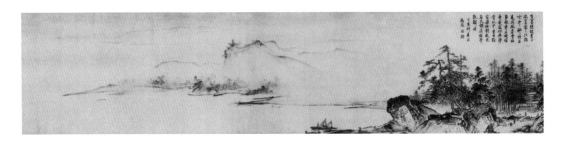

中国画注重写意，画家注重营造的是一种意境。夏珪的笔下水墨更强调山水与内在气质的连结，从自然提炼，表达情感，即"寄情山水"。

画中的亮点在于巨石，运用带水斧劈皴的画法。画家擅用秃笔带水作大斧劈皴，创造了著名的"拖泥带水皴"。

笔法简朴苍劲，笔致犀利，墨色明润。画家绘制点景人物，多为点簇而成，其减笔人物有别于其师父马远，他喜欢把景物远置观者身外，人物绘制仅圈脸勾衣而成。

画家擅长运用墨色的变化，远景墨色清淡，中景的丛林用直线勾干，一笔而成，用点子簇叶，浓淡相间。

画家也使用先蘸淡墨，后在笔尖蘸浓墨，渐次画去，墨色由浓转淡、由湿渐枯的"蘸墨法"及多种形式的"破墨法"，笔到墨到，浓淡干湿相互交织，使画面水墨交融，灵动鲜活，自然展现清幽旷远的江南美景。

画里的故事——"夏半边"的由来

　　宋靖康二年（公元1127年），临安（今杭州）迎来了一群奇怪的人，他们灰头土脸，仆仆风尘，惊魂未定，人群里有个"大人物"——赵构。经历了靖康之耻后，康王赵构重建政权，以临安为都城，史称"南宋"。花红柳绿、莺歌燕舞的江南，抚慰了帝王贵族的亡国之痛。

　　作为画院画家的夏圭却郁郁寡欢，他一边喝酒，一边挥毫作画。"真希望自己是一名将士，可以驰骋沙场，收复失地！"可看着自己孱弱消瘦的臂膀，他只能默默流下眼泪。

　　他的笔在纸上游走，却怎么也画不出命题之作。"金人屡次欺凌，大片国土沦陷，我还如何能画出完整的山水之景？"

　　他的老师马远在作画时一改五代、北宋时的全景式构图，而开始用一角或半边表现南宋的残山剩水。

　　夏圭受师父启发，也挥笔画下半边山水，不料竟出现了意想不到的艺术效果，并由此形成"半边"式的构图风格，最终成为画坛独树一帜的画家。

富春山居图

将走过的路画成诗

【元】黄公望 作

纸本，长卷，水墨

剩山图，纵31.8厘米，横51.4厘米

浙江省博物馆藏

无用师卷，纵33厘米，横636.9厘米

台北故宫博物院藏

用双脚行遍**富春山**，

他在画自己的**流年**，

五十多岁才开始画画的"**黄大痴**"，

为"**元四家**"之首，

富春山因他的名字而**举世闻名**。

远山长，云山乱，晓山青，

他一次次地朝向此山**用画笔进行朝拜**，

描绘富春山水的秀丽美景，

他在每次行旅写生中都会**心悦诚服**地大喊：

富春山，你才是我的老师！

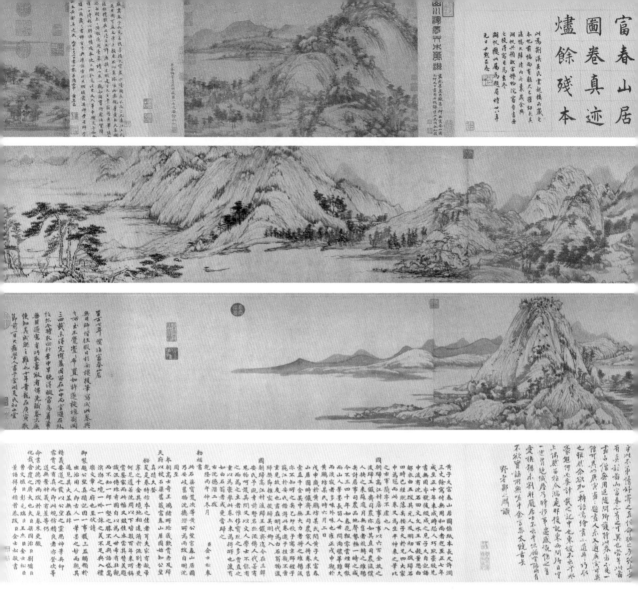

来呀，和我一起丈量富春江！

这幅长卷轴画，描绘的是浙江富春江一带的秋色。峰峦叠嶂、云山烟树、苍松秀石、沙汀村舍、小桥流水、渔舟唱晚，变幻无穷又自然天成。

原画由六张纸裱接而成，画家并没有按照纸张的大小构思，而在纸上自由创作，随着观画人的浏览顺序，画面视角不断变化，衔接自然，最终连成整幅画卷，气脉贯通。

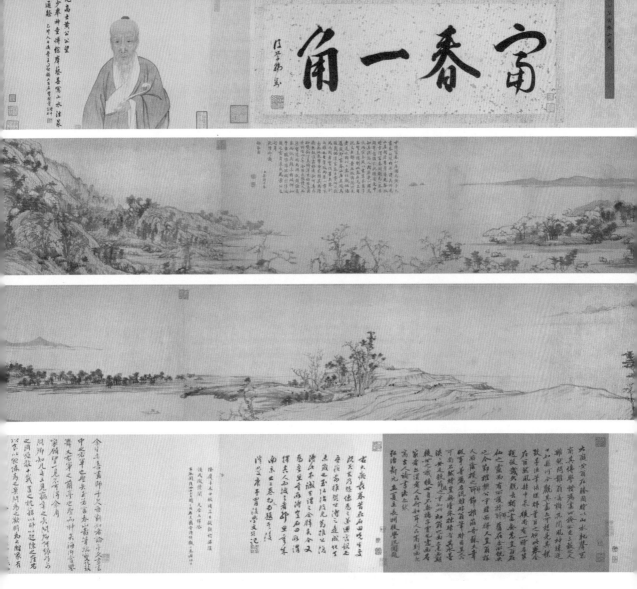

第一段，就是现在的剩山图。卷首是由韩葑（fēng）所写的"富春一角"四个大字，接着是郑慕康画的黄公望像，右边是王同愈的题跋。接下来是沈尹默楷书引首"元黄子久富春山居图真迹烬余残本"以及图卷前吴湖帆用篆书所写的"山川浑厚草木华滋"题跋。

开卷即见一座顶天立地浑厚的大山，峰峦浑圆敦厚，层叠缓慢渐进，视野逐渐开阔，亭台楼阁在绿树掩映下立在江边的堤岸。

从第二段开始，就是所谓无用师卷，卷前是董其昌的题跋。茫茫江水，天水一色。远山平缓，衬托着近处宁静的村舍、山石，江中小岛树木茂密，岸边树石松散排布。

第三段，山峦盘旋起伏，尖峭的高峰顶出画面。山间沟壑林木遍布，山腰矗立着几座拙朴的房舍。江流绕过一片山间湖泊朝北逶迤而去，湖边平岗上有座水榭，一名书生正在榭中欣赏着山岚和湖中的野鸭。几株雄健挺拔的松树与书生的气质相衬。

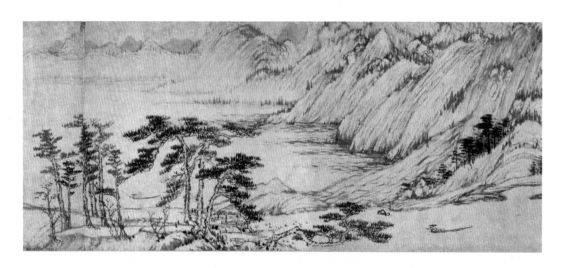

第四段，水岸的平岗延绵，西边的低地长着三三两两的树木，略显荒凉，却充满野趣。画面空旷，与前几段密集的山峦和林木形成鲜明对比。

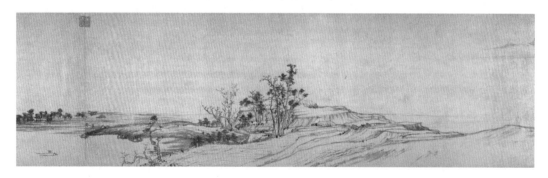

第五段，平岗向西延展，形成一带堤岸，岸上树木成林。突然，冒出一片有人烟的丘陵及尖峭山峰，远山影影绰绰地出现在水天交接处，湖中有两条并排而泊的钓船，钓者安闲自乐。

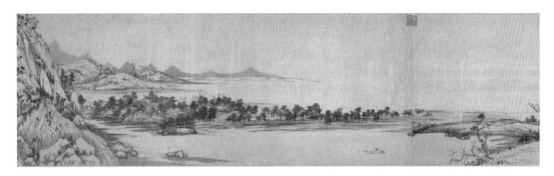

第六段，远山伸向远方，湖光山色与浓淡相宜的墨色展现了江南山水的清幽，远山若隐若现地与空茫水际相接，直至虚渺，自然收尾，画面最左端空旷的水面上方是黄公望自题的款识。

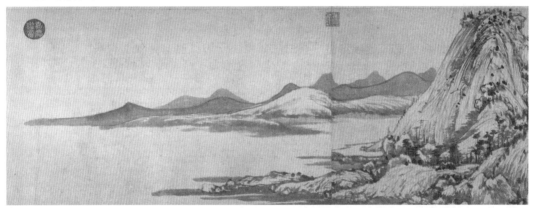

卷后沈周、文彭、王穉（zhì）登、邹之麟诸人题跋，结合前面董其昌的题跋，可大致知道黄公望自题的"无用过虑有巧取豪敚者"竟一语成谶（chèn）。

画家有话说

我是黄公望。

你们知道吗？画《富春山居图》的时候我已经八十岁了。

我早年坎坷，事事不如意。做过官，却因耿直有过牢狱之灾；也曾穿着道袍在街头

以卖卜为生。直到五十多岁时，漂泊半生的我才开始画画。

对于一个暮年才开始画画的人而言，画画是世界上最开心的事，它让我看到了生命的亮光。

我沉醉于山水之美，经常携带纸笔去虞山、三泖（mǎo）、九峰、富春江等地，将这些奇丽之景宣之笔端。后来，我在富春江定居。我的一个好朋友无用禅师，与我志趣相投，我们经常一起结伴出游。后来，他希望我为他绘制一幅长卷，我便开始了长达数年的《富春山居图》绘制之旅。严格地说，这幅画是我用双脚丈量出来的，因为，为了这幅画我不知道在富春山走了多少路。

我将自我融于富春山的自然景观中，借此体会大自然的千变万化：水雾弥漫、云气交融、光的游弋……富春山的一切，让我心境澄明，心怀慈悲。在对自然的观察和摹写中，我不断生发灵感，并感悟到了"灵动"的美学意境。

最后，我如愿完成了这幅作品，我的生命也终于可以画上完整的句号。

藏在名画里的秘密

画家遵循老师赵孟頫引领的复古精神，自创画风雄秀、简逸的"浅绛山水"画派，在水墨上略施淡赭。

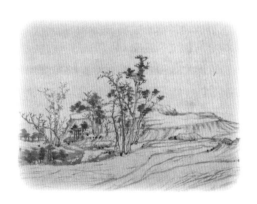

画面采用横卷的方式，按照常人的视野，从平面不断延伸，隔水置景，由远及近。视点自由无拘，角度变化自如。

在技法方面，山的体积感和葱郁感完全由笔"书写"而成，不加渲染，皴擦越往后似乎越"潦草"，而律动感却越来越强。近景山脊部分多用干笔淡墨，山脊上的树用湿笔浓墨突出，显示山的质感。远山用干笔一笔带过，水面不加修饰，蜿蜒在山林间，有自然天成之感。

画山石采用勾和皴，用笔顿挫转折。长披麻皴枯湿相宜，显得洒脱而颇有灵气。墨色淡雅，仅在山石上罩染一层几近透明的墨色，并用稍深墨色染出远山及江边的沙渍和波影，以浓墨点苔、点叶，营造山峦林秀、草木华滋，充满隐者悠然淡泊的诗意，带有浓郁的江南文人气息。

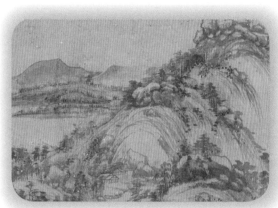

干笔与湿笔交替运用，画出远近山水的空间感和稳定性。

山峰上仔细地用点苔法，表现南方山水的烟雨朦胧。

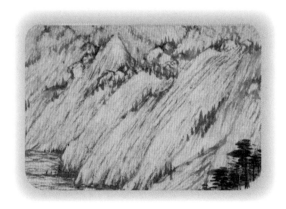

用披麻皴画山石，运笔时快时慢，线条长短有序，采用不平行排列，有巧妙的交错组合。

画面多处应用"长披麻皴"，以横向长皴来表现水面波纹，与山体相交接的浅水处用长线条皴擦表现。

高峰和平坡用浓淡朦胧的横点，描绘丛林用变化的"米点皴"法，粗细变化，聚散组合，远近浓淡干湿结合，相得益彰。

远山高峰的树木穿插淡墨小竖点，上细下粗，有似点非点、似树非树之意。

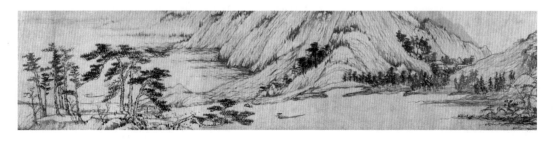

在黄公望还没画好《富春山居图》之前，无用禅师就让他提前在画上题了"先书无用本号"来明确归属，于是就成为了这幅画的第一位收藏者。

到了明代，画家沈周收藏了这幅画，他将画交给一位友人题跋，不料友人的儿子起了歹意，偷偷将画卖掉，并谎称画被偷了。沈周无奈，只好凭记忆背临了这幅画。

明代末年，大书画家董其昌购得此画，收藏数年后，转入宜兴收藏家吴之矩之手，后来吴之矩又将画传给儿子吴洪裕。清初战乱频繁，吴洪裕只带了这幅画逃命，他临死前甚至要求他的儿子把它烧了为自己陪葬。就在此画即将付之一炬之际，吴洪裕的侄子吴静庵从人群中跳出来把画救了起来。画虽然被救了，中间却被烧出几个连珠洞，画因此断为一大一小两段。

从此，《富春山居图》被一分为二。前半段画幅虽短但比较完整，被后人称为"剩山图"，现藏于浙江省博物馆；后半段画幅较长，但损坏严重且修补较多，被称为"无用师卷"，现藏于台北故宫博物院。

直到 2011 年，《富春山居图·剩山图》赴台湾与《富春山居图·无用师卷》合璧展出，这幅历经沧桑的古画才得以重逢。

《富春山居图》是"中国十大传世名画"之一，被人们誉为"画中之兰亭"。这是元代写意画的典型之作，文人水墨山水画，属国宝级文物。

《富春山居图》（局部）

庐山高图

一幅献给尊师的自然寿礼

【明】沈周 作
纸本，设色，横98.1厘米，纵193.8厘米
台北故宫博物院藏

一朝沐杏雨，终生感师恩。

画家沈周虽从未去过庐山，

却为了恩师的七十大寿**绘制巍峨匡庐**，

用**五老峰**祝愿恩师万古长青。

画家绘出仰之弥高的庐山，

表达师恩浩荡的感恩之情。

他与**恩师的情谊**借《庐山高图》被传扬，

这份送给老师的寿礼，

诗画合璧，成为亘古美谈。

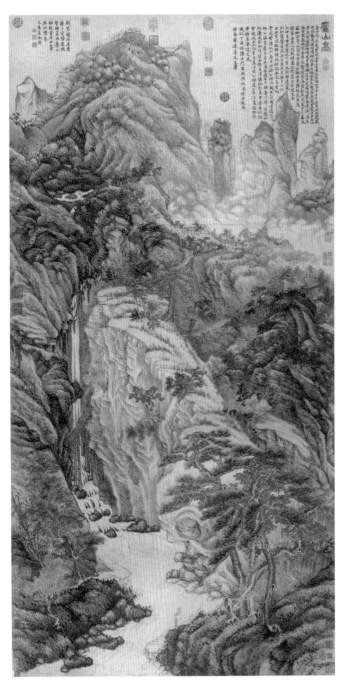

当观赏者站在《庐山高图》前时，会感到满纸的山峦、林木气息扑面而来。

整幅图采取三远法对画面进行布局安排。

庐山的主峰构成远景，山峰突兀高耸，直入云霄。山石层叠，白云缭绕，像一条白丝巾缠绕于山间，云光山色，洋溢着勃勃生机。

和我拜恩师吧！庐山就是我恩师的化身。

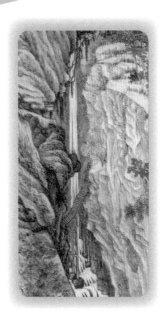

中景有参差的峭壁，木桥斜跨，溪水潺潺，飞瀑从崖顶直泻而下，像一条白水帘直挂山涧。水流击石，仿佛能听到震耳欲聋的声响。草木丰茂，动静相宜。

近景由右下角的劲松、山坡、人物构成。顺势而下的水流汇聚在峡谷潭水中。站在山坡上的人，面朝左方，正是沈周的老师陈宽。他若有所思，从左向右而来的一束光，把身穿白色长衫的陈宽映照得格外高大，在山石林木的烘托下，悠然而立的陈宽散发着博学、儒雅之光。

画面右上角有沈周款识：成化丁亥端阳日，门生长洲沈周诗画敬为醒庵有道尊先生寿，还有安岐、耿昭忠诸收藏印、清内府诸收藏玺等钤印。

画家有话说

我是沈周。

听说你们把我和文徵明、唐寅、仇英并称为"明四家"。

我自幼学习诗词歌赋，并得到名家指点，11岁时便精通唐诗宋词，能出口成章，被人们称作"神童"。

28岁那年，苏州知府举荐我做官，我给自己算了一卦，卦象表示应该隐遁，于是我便拒绝了他的好意，开始了隐逸生活，并建立了自己的别业——有竹居。我把读书、绘画作为隐逸生活的重要内容，以诗画娱情适己、抒发情怀。

当然，我还喜欢结交有趣的人，经常在"有竹居"邀请朋友举行文会雅集。每逢佳节，我会招呼下人准备酒菜，约好友品酒饮宴，并拿出收藏的书法名画评鉴欣赏。吴宽、刘珏、史鉴等都是我家的常客，他们羡慕我的自在逍遥，文徵明还称我为飘然世外的"神仙中人"。

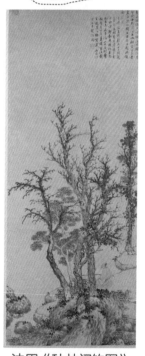

沈周《秋林闲钓图》

我不喜欢露脸，但吴中百姓们却时不时地来找我，说我是个落笔值千金的老头儿。

我有时会骑着牛在村外闲逛，有时躲在小·茅草屋里，摇着蒲扇进入千年万年的遐想中，那些世俗的敲门声，再也不会让我烦恼和心·动了。

藏在名画里的秘密

全画采用的是"高远法"兼"S"形构图。布局气韵贯通，布景高远深幽。画家用墨色的浓淡、层次逐步变化成一条"S"形的山体走势，将画面的近、中、远景贯通；由近及远，自上而下，具有流动感和纵深感。

全图以淡墨色调为主，但五色之墨：渴、润、浓、淡、焦的丰富性呈现得惟妙惟肖。

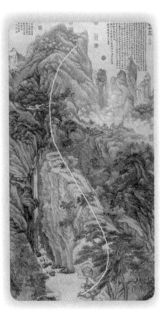

"S"形构图

扭转排列

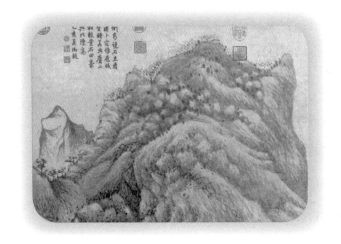

山石多用披麻解索皴，远山以淡墨渴笔为主的皴线叠加而成，笔法粗放浑融，显现"粗沈"风格的萌芽；远峰上的矾头用中锋披麻皴加牛毛皴刻画，山上的苔点在山石结构的轮廓线上，以便于区分山体的内在结构。

此画为诗书画融合的典范，沈周在书法上师承黄庭坚，所作之画更具诗情画意，达到诗中有画、画中有诗的境地。

在树木的描绘上采用淡墨双钩法，先将树木的轮廓勾出，再用浓墨勾一遍。树叶也采用同样的画法，将深浅不同墨色的树叶叠加在一起，表现成熟之态。处理松叶则用细笔中锋调出，笔法细腻，再用浓墨重勾画一遍松针。

单勾松枝

双勾松枝

画里的故事——靠脑补画出的名画

沈周在五六岁时拜陈宽（醒庵先生）为师。在陈宽博学笃志的思想影响下，少年沈周找到了自己的目标。

一日为师，终身为父。当陈宽过 70 岁生日时，沈周决定用一幅画为老师祝寿，表达自己尊师的情感，同时也是对自己绘画阶段性的总结。

虽然，沈周并没有去过老师的故乡临江，但他知道那儿有座令人仰慕的高山——庐山，他也在无数诗人墨客的描绘中观摩着庐山。当沈周想到老师，眼前即出现了心目中的庐山。凭借想象，他用庐山的崇高形象比喻老师的学问与德行，画下庐山著名的五老峰，借万古长青的五老峰祝贺老师的寿诞，取庐山的崇高博大赞誉老师的培育之恩。

《庐山高图》是沈周在 41 岁时的力作，当时是他绘画生涯中的重要转型期，从"细沈"风格转向"粗沈"风格，从小尺幅练习画作转向大尺幅的山水画卷，从精细工整向着豪放苍润又浑厚的意境而去。

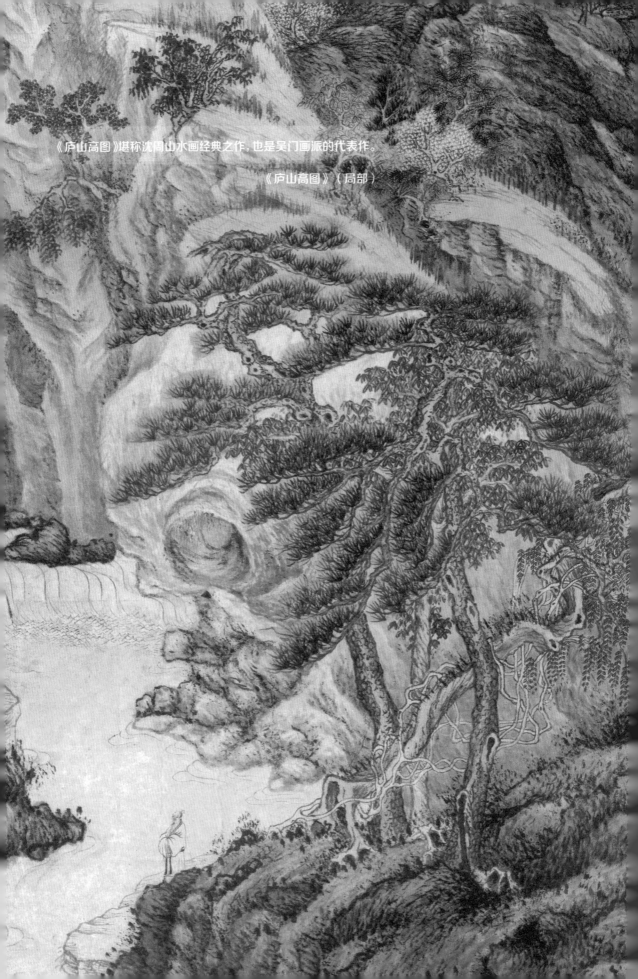

《庐山高图》堪称沈周山水画经典之作，也是吴门画派的代表作。

《庐山高图》（局部）

秋兴八景图

一起徜徉在秋天的古画中

【明】董其昌 作

画册，纸本，设色，共8开，每开纵53.8厘米，横31.7厘米

上海博物馆藏

被人称为"太史公"的董其昌，

亦官亦隐，

诗书画皆佳。

亲身实践**"行万里路，读万卷书"**，

他**行船泛舟**，

挥毫绘下**四百多年前的秋意**，

用册页的方式展现行旅感悟。

让眼中之秋、心头之秋，

变成最美的**文化瑰宝**。

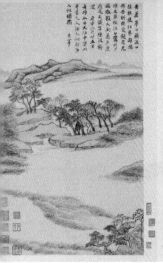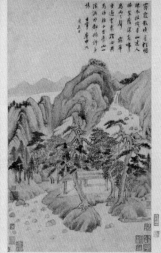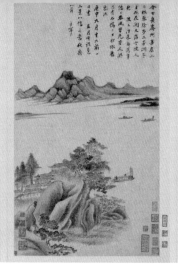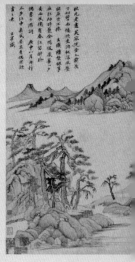

　　此画为山水画与书法结合的典范，共八开，一开一景。八景虽然是一件作品，但每幅作品都有独立性。每开皆构图精巧，还有董其昌的题诗，与他一贯奉行并有所建树的"文人画"理论相合。

　　画面中有峻拔秀美的山峰、厚重深邃的石块、悠长深邃的溪谷……云烟弥漫，情态各异。既有草木葱茏、烟雨蒙蒙的江南丘陵之美，又有芦荻苍黄、秋林丹翠的秋日情调，还有江天楼阁、华屋扁舟的旖旎江景。接下来我们按照册页的顺序依次欣赏。

说好了，陪我去看江南秋色。

　　第一开画面中，远山下的秋林，与近处的林木呼应，中间一条河流蜿蜒而出。画家将视距拉开，云烟苍茫，缭绕山间。

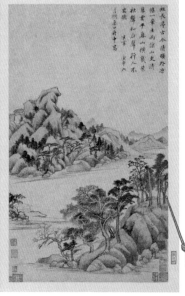

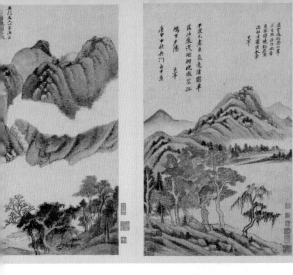
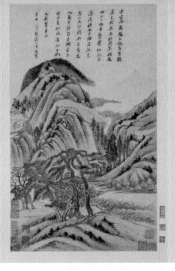
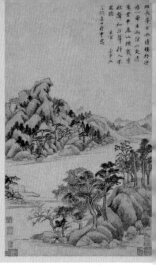

第二开中，峰峦叠嶂、青松挺拔，山石在中心耸立，红枫摇曳，一派悠远的山色秋意。

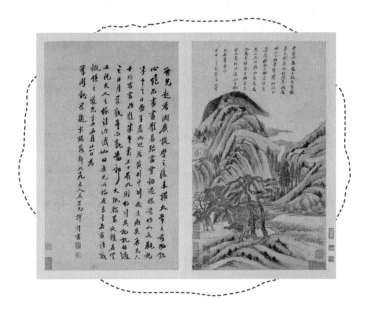

第三开画面中，苍山连绵起伏，青林红枫相交，映衬着远处的高山白云和流淌的溪流。

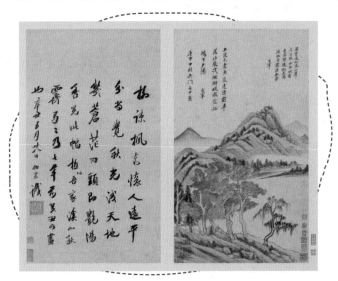

第四开中，山峰雄浑，S型云烟萦绕山腰，山头有一抹亮眼的赭红。画家将视点调高，从高处俯瞰青林，屋舍在林木中显得幽静雅致。

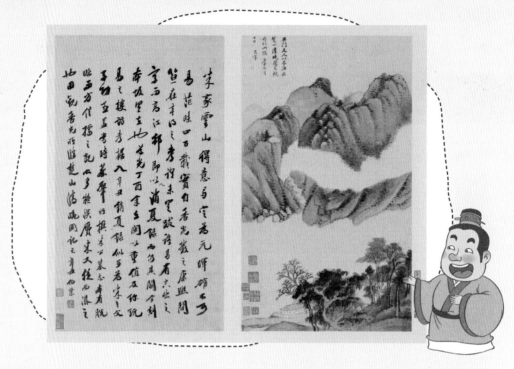

第五开中，效仿米芾（fú）的"米氏之山"法，青绿的堤岸上，几棵青松挺拔雅逸，与隔水山峦遥相呼应。

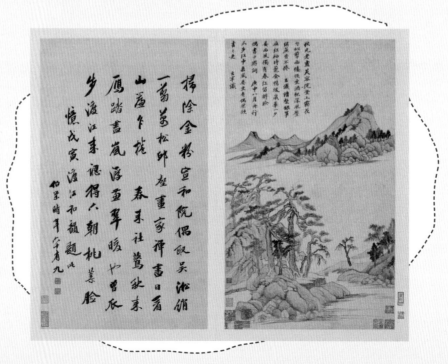

第六开中，远山静谧，江水开阔，岸边一丛巨石自林木间突出，一艘离岸的小船，鼓帆启程。

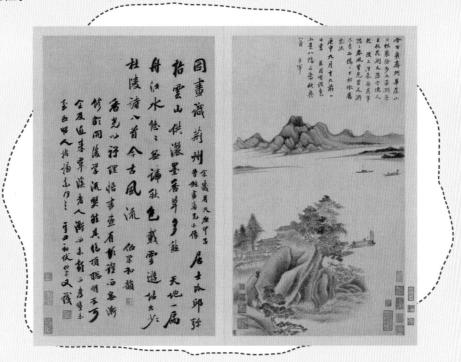

第七开中，空山瀑布流泉，青林长松交杂，溪流寂静，一蓬堂舍若隐若现，空寂无人。

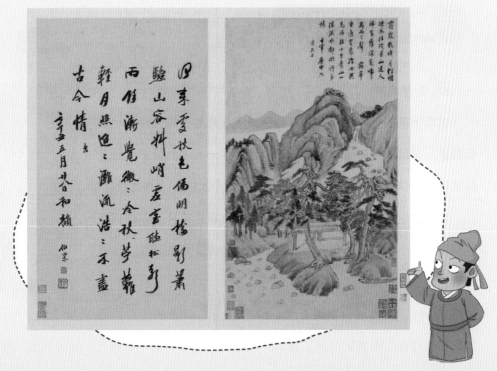

第八开中，近水堤岸起伏，石滩错落，与远山疏林虚实呼应，有萧瑟寒凉之意。

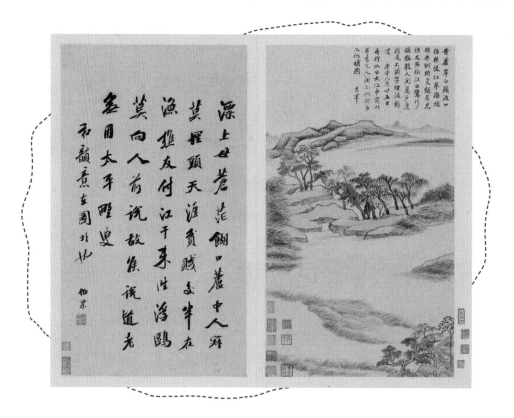

画家有话说

我是董其昌。

四百年前的一个秋天，我效仿画家米芾和赵子固，造了一艘书画船，扬起装满才情和希望的帆，开始了一段寻秋之旅。已是暮年的我，却是艺术创作的高峰期，同时也正处于人生的"多事之秋"。

我的祖上一直都有人在朝中为官，虽然官位不高，但每朝每代都会出现些有头有脸的人物。到了父亲这代，家族没落，他将所有的希望都寄托在我的身上。

年少时，我被认为天赋甚高。17岁那年，我参加会考，自以为可以夺魁，没想到只得了第二，原因竟然是因为我字写得丑。这可把我气坏了，从

此我便苦练书法，临摹名家字帖，后来不知不觉接触了绘画，画技也有了进步。

34岁时，我考中了进士，是绘画和书法拯救了我。我做了官，成为皇长子朱常洛的老师。

当时朝廷因为立太子的事情争论不休，风云诡谲。为了自保，我借休养之际，去江南旅行了。我一边游览秀美之景，一边写生作画，等待时机复出。

1620年，太子朱常洛即位，我被任命为太常少卿，本以为即将迎来辉煌的人生，谁知一个月后却得到了皇帝驾崩的消息。从此仕途受阻，我选择了辞官隐退。

这一季，我放舟行船，在秋光中，想起古人的诗。我将人生的不如意融入了笔墨，用水墨展现思考和顿悟。

藏在名画里的秘密

此画有书画同参的特点，图文并茂与古朴的诗情，满溢着山水"拟人比德"的表现力，突显浓郁的诗、书、画的文人逸致。

此画册构图严谨，采用深远兼平远法。注重师法古人的传统，寓奇于正，以平淡取胜，显示平淡天真的格调。

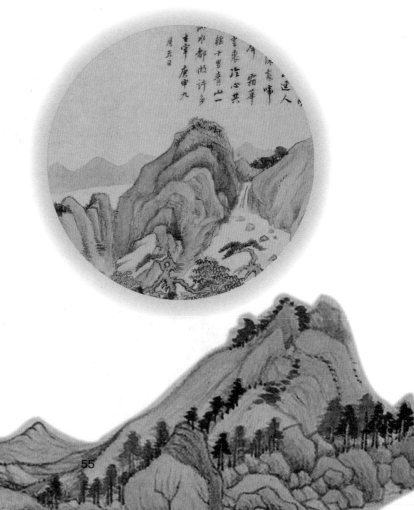

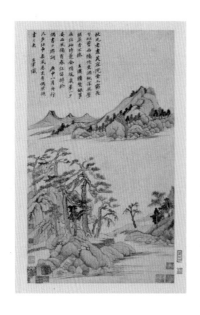

作者擅用回腕藏锋，以书法的笔墨融会于绘画的皴、擦、点、染之中，线条沉稳、生拙兼柔秀之美：勾勒轮廓时，讲求整体墨色线迹的淡逸风格，以复笔、浓墨、重色作起伏式的笔触，增强画面的层次感。

以墨色不同的变化呈现山体结构的丰富性和立体效果。画家以赭石、草绿、花青、石青、胭脂等不同深浅冷暖的颜色，点染山峦、崖岭、丘壑、平冈、矾头、碎石、坡岸、远山、近堤、疏林、乔木等不同景观，呈现色彩浓淡疏密的变化韵律，温润而淡雅。

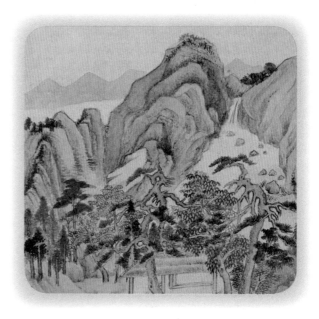

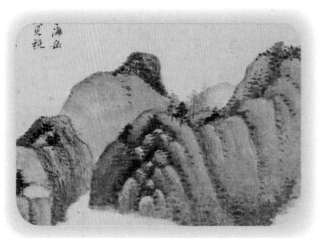

运用披麻皴表现山石，以柔韧的中锋线组合展现山石的结构和纹理，是画家主张的南宗画法的核心表现技法。

画家用赭石、草绿等辅以淡墨作树叶、杂草的描写；局部的山峦、华屋施以石绿、石青和朱砂；素雅的水墨中点染深浅不一的绛红，呈现出灵动多姿的秋色。

画里的故事——边走边画

明万历四十八年（1620年）的秋天，66岁的董其昌乘着一艘满载书画的船，畅游太湖和松江，一路饱览江南秋色。

行经苏州、镇江、扬州和南京这些美丽的城市，江南水乡的秀美风光及秋色在不同地方的差异变化，在画家的心里激起了美的波澜和灵感的涟漪。

行船路过虎丘、玄武湖和北固亭时，董其昌画兴大发，画了大量的速写草图。他边走边画，好不畅快。

之后，董其昌将草图一一整理为册页，完成了著名的册页画《秋兴八景图》。

《秋兴八景图》的画名源自于杜甫的诗——《秋兴八首》，诗人在秋风萧瑟中行旅，不免触景生情，知交零落，又壮志难酬。这样的感慨引起了画家的共鸣，于是他亦为自己的册页起了相似的名字。此画借景抒情，不但绘下了江南迷人的秋景，更记载了画家对于江南美景的陶醉及寄景于情的感悟，并将这种情愫永远定格在画纸上。

玉露凋伤枫树林巫山巫峡气萧森江间波浪兼天涌塞上风云接地阴丛菊两开他日泪孤舟一系故园心寒衣处处催刀尺白帝城高急暮砧

【元】赵孟頫《杜甫秋兴八首》（局部）

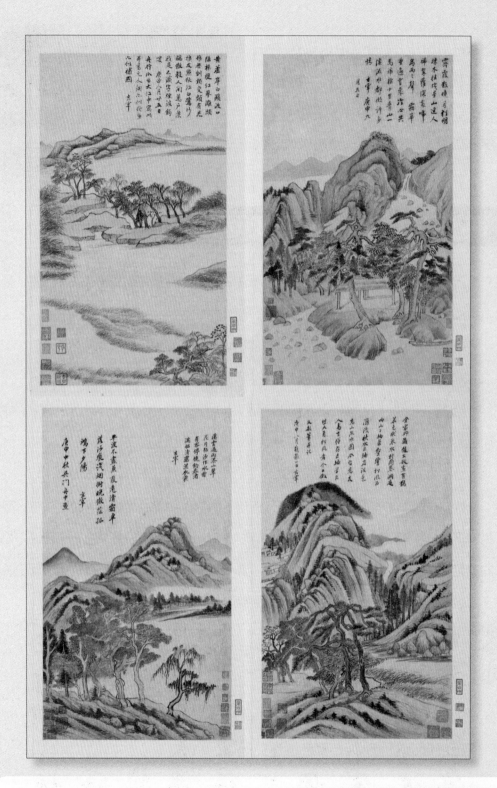

此画册为"华庭画派"杰出代表董其昌的精品力作，对研究他的绘画风格、笔墨技巧、美学思想具有重要参考价值。这种以尊崇"顿悟"抒写内心的创作方式，引领了数百年间的中国画坛。

《秋兴八景图》（局部）

中国画术语

浅绛山水

　　浅绛山水画是中国山水画中的一种设色技巧，以淡红青色彩渲染为主的山水画统称浅绛山水。先用浓淡、干湿变化之墨线勾勒轮廓结构变化之后，再以淡的赭石，或掺少许朱砂，染山石，树木结构处，再用淡花青类色渲染即成。

青绿山水

　　青绿山水就是用矿物质的石青、石绿上色，使山石显得厚重、苍翠，画面爽朗、富丽，色泽强烈、灿烂。有时山石轮廓加泥金勾勒，增加金碧辉煌效果，被称为"金碧山水"。

巨碑式构图

　　南朝谢赫的著作《画品》，提出绘画"六法""经营位置"的理论，体现古代画家十分重视画面构图。山水画中，有种被称为"巨碑式"的构图样式，主体巨峰壁立，几乎占满了画面，显示山势险峻，气势雄强，有突兀的崇高感。

披麻皴

　　披麻皴是山水画皴法之一，也称"麻皮皴"，由五代时期董源创始，其状如麻披散而错落交搭，故曰"披麻皴"。此法善于表现江南土山平缓细密的纹理，中锋用笔，圆而无圭角，弯曲如同画兰草，一气到底，线条遒劲，不可排列须有参差松紧，点法如"一"字或"混点"。

点苔

　　山水画中的点苔可以表现远处丛树、杂叶，表示石上青苔，也可以用它打破皴法的单调，使画面更有精神，增加一种形式美。

　　山顶矾头，使皴笔密中"透气"，有以虚映实的效果。如果矾头用得太多，则会造成碎景之嫌，破坏山的整体效果。

散点透视

　　画家观察点不是固定在一个地方，也不受下定视域的限制，而是根据需要，移动着立足点进行观察，凡各个不同立足点上所看到的东西，都可组织进自己的画面上来。这种透视方法，叫作"散点透视"，也叫"移动视点"。

米点皴法

"米点皴"是横点皴法的一种,它是以米点的形象和笔触表现的一种皴法。

"米点皴"分为"大米点皴"和"小米点皴"两种。凡画雨景之山宜以"大米点皴"。首先用中锋笔以提按、断续简要画出山石起伏轮廓,略皴擦,然后按笔排列依序皴出山石的明暗、凹凸关系。米点皴是浑点,大小相间,可从山顶往下皴点,也可从山脚向上皴点。米点皴一般皴一二遍即可,太多容易死滞。皴米点时要有整体感,笔墨要流畅,要有干湿深浅墨色变化,最后随着皴笔的明暗关系加以渲染。染时要有深浅虚实,达到浑厚迷蒙的效果。"小米点皴"和"大米点皴"画法基本相同,只是点稍小些,宜作雨雾之图。作"小米点皴"时,要点得湿润,有浓有淡,潇洒生动,用笔苍劲,骨肉分明,笔笔生烟。

五色之墨

五色之墨,也称墨分五色。语出唐代张彦远《历代名画记》:"运墨而五色具。"根据墨与水比例的不同,将其分为五色,即渴、润、浓、淡、焦,或指浓、淡、干、湿、黑;也有加"白",合称"六彩"。

解索皴

解索皴指线条像解开的绳索一般的皴法,它就像一团纠结着的绳头,自上而下分解开来,主要是用在画面中表现山石的脉络纹理,比较适合表现绿荫茂密、结构繁复的土质山石。

解索皴是从披麻皴中解放出来从而独立的皴法,是披麻皴的又一种变体形式,它是将运笔轨迹比较平整的披麻皴,改变为交叉灵活的线条。线条多以中锋为主,画皴擦时则运笔屈曲密集。同时,讲究干湿浓淡,往往多次皴擦,以体现山石深邃苍茫之感。

册页

册页从中国古代书籍装帧中演变而来,是中国绘画独有的形式。作为一种书画小品,有便于创作、易于保存、可随身携带、即时可赏的特点,颇受宋朝以来文人的喜爱。

藏在名画里的

中国艺术

—山水画—

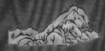

解读名画中的

绘画、书法、诗歌、历史、地理、建筑

解构千年前的万物生灵

壮美山河与风土人情

·精选国宝级藏品·

开启孩子的艺术启蒙

彩虹糖童书馆
Rainbow Candy Kids' Book House

全案策划：杨丽丽

责任编辑：王建兰

执行编辑：秦锦霞

封面设计：装帧设计

上架建议：少儿艺术

ISBN 978-7-5165-3507-3

9 787516 535073 >

定价：200.00元（全5册）

· 精选国宝级藏品 ·

藏在名画里的

中国艺术

—动物画—

画作背景　　画家生平

画中细节　　技法讲解

毕然 ◎ 著

横跨东晋到晚清的40位名家的传世之作

航空工业出版社